第一章　色彩静物入门

1.概述

　　色彩是自然界中的可见光刺激眼睛中的感色细胞所产生的视觉。在自然界中，光和色是分不开的，因为色彩须经过光才能被人们的眼睛所看到。

　　水粉画是以水作为媒介的，也可以画出水彩画一样的酣畅淋漓，同时也有一定的覆盖能力。因为水粉画是以水加粉的形式来出现的，干湿变化很大，所以，它的表现力介于油画和水彩画之间。水粉画的表现特点是处在不透明和半透明之间。

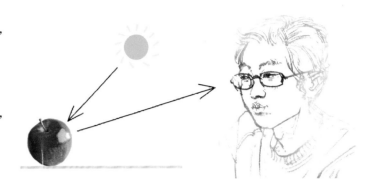

2.工具及材料

　　现在市场流行的水粉笔主要有三大类　　羊毫、狼毫及尼绒笔。羊毫的特点是含水量较大，无弹性，蘸色较多，不太适合于细节刻画。狼毫的特点是含水量较少，有一定弹性，适合于局部细节的刻画。尼绒笔的聚集性很强，弹性大，但含水量较小，颜料不易释出。笔锋硬的尼绒笔往往很难蘸上颜料，在画面上容易拖起底层的颜色，使覆盖力大为降低。

　　颜料最好使用正宗美术用品生产厂家生产的锡管装或瓶装的专业水粉颜料产品，其膏体细腻，色彩较饱和。另外，白色颜料作画时用得比较多，建议在买颜料的时候多买几瓶。

　　调色盒多用二十五格的白色塑料盒，盒盖可当调色板，最好在盒中保留一张吸水布用来保持颜料的水分。

　　在纸张的选择上，应选用有纹理的优质水粉画纸作画。

　　诸如工字钉、胶布、抹布、小桶、画架、画板等其余工具材料都是必须的。建议水粉画不要使用定画液，容易使画面变灰。

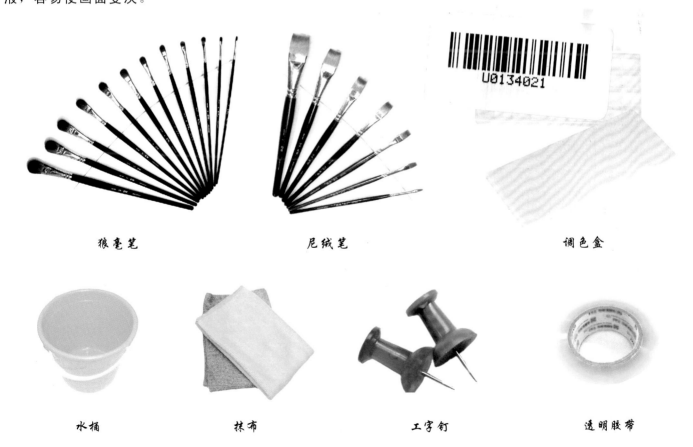

| 狼毫笔 | 尼绒笔 | 调色盒 |

| 水桶 | 抹布 | 工字钉 | 透明胶带 |

3.色彩基础

◆ 色彩的分类：原色、间色、复色。

原色就是第一次色。光的三原色是橙红、黄绿、蓝紫，颜色的三原色是红、黄、蓝三色，它们是不能用其他色彩组合出来，也就是说不能再分解为另外的颜色了，因此三原色具有鲜明、纯净、强烈的特点。

间色就是第二次色。三原色两两互相调配得到的颜色叫间色，即橙、绿、紫三色。间色对视觉刺激的强度相对三原色来说缓和一些，较易搭配其它颜色。尽管间色是二次色，但仍然有很强的视觉冲击力，容易带来轻松、明快、愉悦的气氛。

复色就是第三次色，即用间色与另一种间色或间色与原色配出来的颜色叫复色。复色由于调配的次数较多所以名称不能确定。一般将呈某种色彩倾向就称之为某种灰。色相倾向较微妙、不明显，视觉刺激度缓和，如果搭配不当，画面便呈现易脏或易灰的效果，给人沉闷、压抑之感。复色含灰，色彩不鲜明，但具有和谐、优雅之美，生活中我们常见的色彩大多是复色。

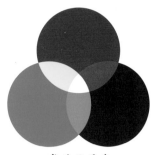

光的三原色

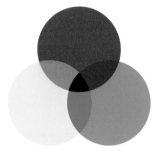

色彩三原色

◆ 色彩的基本要素：色相、明度、纯度。

色相就是我们视觉上所能感受到的颜色的信息。色相是色彩的首要特征，是区别各种不同色彩的最准确的标准。事实上任何黑白灰以外的颜色都有色相的属性，而色相也就是由原色、间色和复色来构成的。如红、橙、黄、绿、蓝、紫这些不同特征的色彩，像人的名字一样，想到名字时就会有一个色彩印象，这就是色相的概念。如红黄蓝等不同颜色都有不同的色彩倾向性，如树木倾向于草绿，天和海倾向于蓝色等。

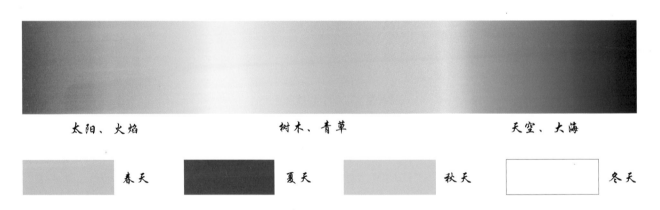

太阳、火焰　　　　　树木、青草　　　　　天空、大海

春天　　　　夏天　　　　秋天　　　　冬天

明度就是颜色的明暗程度，是不带任何色相特征仅通过黑白灰的关系单独呈现出来。色彩出现，明暗关系就会同时出现。在无彩色中，明度最高的色为白色，明度最低的色为黑色，中间存在一个从亮到暗的灰色系列。在彩色中，明度最高的是黄色，明度最低的是紫色。

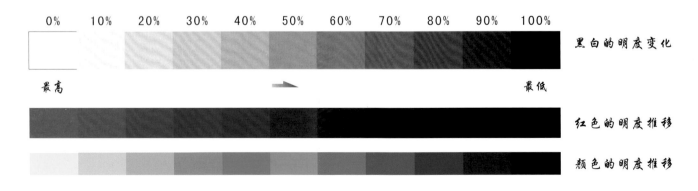

| 0% | 10% | 20% | 30% | 40% | 50% | 60% | 70% | 80% | 90% | 100% |

黑白的明度变化

最高　　　　　　　　　　　　　　　　　　　最低

红色的明度推移

颜色的明度推移

纯度是指色彩本身的饱和度，即鲜艳的程度，也可以说是一个颜色含有灰色量多少的程度。比如紫色，当它混入了白色时，虽然仍然具有紫色相的特征，但它的鲜艳度即纯度降低了，明度提高了，成为淡紫色；当它混入黑色时，纯度降低了，明度变暗了，成为暗紫色；当混入与紫色明度相似的中性灰时，它的明度没有改变，纯度降低了，成为紫灰色。

在我们眼睛平时所能感受到的色彩范围之内，绝大部分都不是高纯度的颜色，也就是说平时我们眼睛所看到的大都是偏灰的色，正因为是有了纯度的变化，色彩才会显得如此丰富，我们才觉得是生活在一个丰富多彩的世界里。

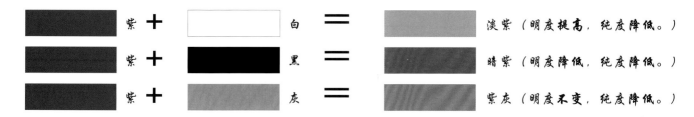

◆ 色彩的关系：同类色、邻近色、互补色。

同类色是具有相同色素的一类颜色，主要指在同一色相中不同的颜色变化。如大红、朱红、深红、玫瑰红等就是同类色。

一组同类色在画面中能使色调统一和谐，又有微妙变化，有时会略有单调感，但只要添加少许的对比色，同样可以体现出画面的活跃感和强度。

邻近色是指在色环上顺序相邻的基础色相，如红与橙、黄与绿、蓝与紫……它们的对比在视觉上的反差不大，且统一、协调，相对显得比较安定、稳重，但同时缺乏活力。

互补色是广义上的对比色，例如红与绿、蓝与橙、黄与紫都互为对比色。

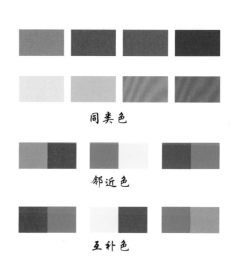

同类色

邻近色

互补色

◆ 色彩的对比：色相对比、纯度对比、明度对比、冷暖对比。

色相对比是将不同的颜色放在一起，在比较中呈现色相的差异。

原色对比主要是指红、黄、蓝三原色，也是三种最极端的色的对比，但是这种对比在自然界中很少出现。

间色对比：主要是指橙、绿、紫三色的对比，其色相对比略显柔和。比如说用湖蓝与钴蓝相比较，就会感觉钴蓝带紫味，湖蓝带绿味；而把橄榄绿和墨绿放在一起，就会感觉橄榄绿偏黄，墨绿偏蓝。

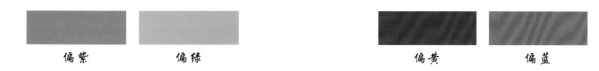

偏紫　　　　　偏绿　　　　　　　　　　偏黄　　　　　偏蓝

补色对比：最典型的补色对比是红与绿、蓝与橙、黄与紫的对比。黄与紫由于明暗对比强烈，色相个性悬殊，因此成为三对补色中最冲突的一对；蓝与橙的明暗对比居中，冷暖对比最强，是最活跃生动的色彩对比；红与绿的明暗对比近似，冷暖对比居中，在三对补色中显得十分优美，由于明度接近，两色之间相互强调的作用非常明显。

补色对比的对立性促使对立双方的色相更加鲜明，因此补色的对比经常给人的感觉非常优美。

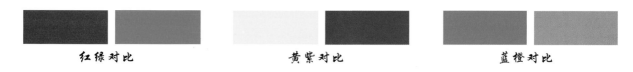

红绿对比　　　　　　　黄紫对比　　　　　　　蓝橙对比

　　纯度对比是因为纯度之间的差异而形成的对比，比如说一个鲜艳的颜色与一个含有灰色的颜色放在一起，这种色彩性质的比较，称为纯度对比。纯度对比既可以体现在单一色相中不同纯度的对比中，也可以体现在不同色相的对比中。

　　要想明显降低一个饱和色相的纯度可以通过以下两种方法：

　　一是混入无彩—黑、白、灰色。

　　二是混入该色的补色。

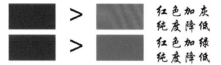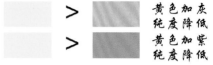

　　明度对比是因明度差别而形成的色彩对比。颜色对光反射率越大则对视觉刺激的程度越大，看上去就越亮，这一颜色的明度就越高。

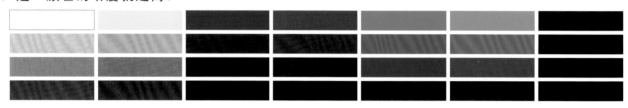

　　冷暖对比只是颜色给人带来的一种视觉和心理感受，当面对不同的颜色，人的心理会因颜色的变化而产生不同的变化。当你看到太阳时，你会觉得很暖和，那么你就对太阳产生了生活经验和心理感受，知道它是发热发烫的，所以与太阳相关的颜色就会在心里留下印象，如红、黄、橙等颜色。因此，一般意义上我们把红、黄一类的颜色称为暖色，而相对的蓝、绿一类的颜色称为冷色。

　　实际上冷暖色两者的关系是相对的，所以我们不能对一种颜色单纯地去判别它是否属于暖色或者冷色。要准确无误地区分两个颜色的冷暖，必须将两者放在一起作比较才能区分。同样是暖色，红比黄更偏暖，大红比玫瑰红更偏暖。

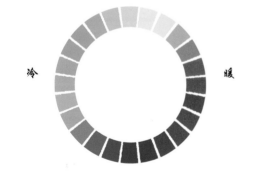

按照色相冷暖依次排列的色相环

按照色相冷暖 安排调色盒中的颜料

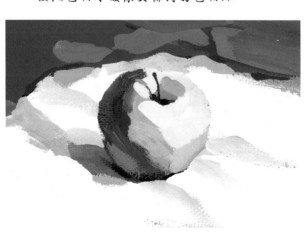

冷色调苹果

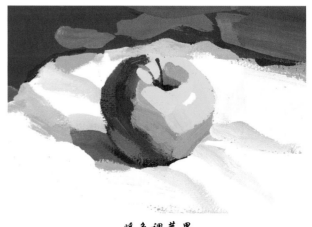

暖色调苹果

◆色彩的概念：光源色、固有色、环境色。

前面我们提到没有光就不会有颜色，光线与产生色彩现象的关系十分密切。在受到光源的照射下，物体所呈现的颜色被我们概括成光源色、固有色、环境色。

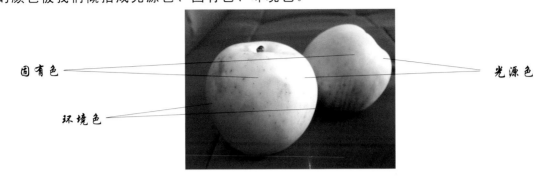

光源色是指照射于物体光线的颜色，如阳光、月光、火光、灯光等。光源色的不同会引起不同的色彩倾向性，如白炽灯泡是偏暖黄光，荧光灯管是偏冷紫光，早晨、傍晚、阴天、晴天的光线都有不同的颜色。如光源色偏冷，物体的受光部为冷色调，则背光部就倾向于暖色调，如光源色偏暖，物体的受光部为暖色调，则背光部就倾向于冷色调。

光源色可以改变物体的固有色，所以它对形成冷暖色调和协调色彩关系有很大关联，在色彩写生训练中，一定要先判断出光源色的方向、冷暖，再分析观察物体色彩在光源色照射下所发生的具体变化，只有理解了这种因光源色的变化而变化的色彩关系，才能区别地画出不同光源环境气氛中的静物。

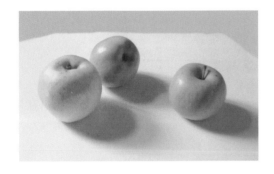
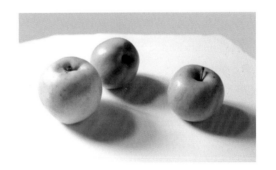

白炽灯灯光下的物体色调偏暖　　　　　　　　自然光（天光）下的物体色调偏冷

固有色是指物体的本来颜色，也就是说物体本身的颜色，但任何物体的颜色都会受到光源及其周围物体的影响而产生变化，大多数时候我们把物体中间灰调处的颜色认为是固有色，真正固定不变的颜色是没有的。

环境色是指受物体所处的周围环境影响所反映出来的光色，它也可以影响到物体固有色的变化。物体表面受到光照后，除了能吸收一定的光线外，还能反射到周围的物体上，尤其是表面特别光滑的物体反射能力更强。另外，在暗部中反映也比较明显。如一个绿色苹果在红色的背景布下暗部会呈现橙红色倾向。

我们有了对色彩的观察、分析能力，有了对各种物体在自然环境中受到的影响，并表现出来的色彩关系的理解，我们就会增强处理画面色彩关系的能力。

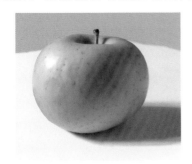
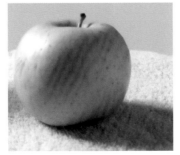
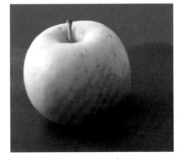

白色衬布上的绿苹果　　　　　蓝色衬布上的绿苹果　　　　　红色衬布上的绿苹果

第二章 色彩深度解析

◆ 解析之一：调色

调色就是将一种颜色与另一种或者多种颜色按比例调和的过程，通过这个过程，改变颜色的色相、明度、纯度和色性来得到我们所需要的各种颜色。调色是任何一个色彩绘画初学者必须掌握的基本手段，因为静物写生中我们要接触到的色彩成千上万，而我们手头只有调色盒里的几种有限的色彩，所以我们需要通过调色来力求用丰富的颜色表现出我们所观察到的物体。即便是这样也无法满足画面中所有颜色的要求，因此，更重要的是通过调色使得各个色块之间在画面中获得色彩平衡。调色并不是没有规律可寻的，需要在色彩的学习中去摸索、掌握。

在静物写生中调配色彩需要正确地观察和理解对象的色彩关系，调配颜色切忌一叶障目，孤立地看一块小颜色，调一块，画一块。在画画过程中需要考虑整个的色调和色彩关系，应该在明确色彩的关系的基础上，先把几个大色块的颜色看准了调色画上去，然后再从整体中去决定小块面的颜色，这一点类似于理解素描的整体关系。

◆ 解析之二：加粉

水粉颜料中白粉的作用归结于两点：一是增强色彩的明度，二是降低色彩的纯度。在画近处、实处和高光处时，要多用白粉，这样才能有助于形体的塑造，使画面看起来鲜明、结实和突出。过多地使用白粉，不懂得恰当用水，也会使画面变得"粉气"、"滞闷"。所以调色时，水和白粉的使用，需要结合用笔以及整个画面的干湿、厚薄来考虑，要从表现不同对象的需要出发，做到既有变化，又有统一。

◆ 解析之三：添水

水粉画中的调色、用笔和色层厚薄变化，都与水的使用有密切关系，因为水粉画使用水主要是两个目的：一是调稀颜色，便于颜料的充分交融使之附着在画笔和画纸之上；二是水分可使颜色稀薄到各种程度使画面呈现更多的层次。适当地用水可以使画面流畅、滋润；过多的用水则会减少色度，还容易留下水渍而用水不足会使颜色干枯，难于用笔。

从作画步骤来说，在铺大调子时水要用得多一些，使第一遍大的色层较薄，便于颜料的覆盖，且在作画过程中，水不能太脏，尤其是画色彩鲜明的部位时，调色用水要干净。

◆ 解析之四：用笔

初学者在用水粉颜料时主要以概括简练的笔法，大小不同的块面干脆利索地去表现形体以及面的层次一般来说在画暗部和远处时，笔触要模糊，颜色要薄一些，以增加虚远感；在画亮部和近处时，笔触则要明显一些、颜色要厚实一些，以增强形体在整个画面中结实、饱满的效果。

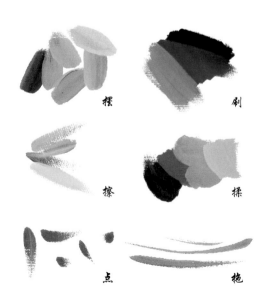

摆　刷

擦　揉

点　拖

小陶罐：
笔触应坚挺、浓重有力，笔触感强烈一点。

红番茄：
笔触可适当细腻一些，体现其柔滑的质感。

白瓷盘：
笔触可适当柔和一些，体现其细腻的质感。

第三章　色彩示范精讲

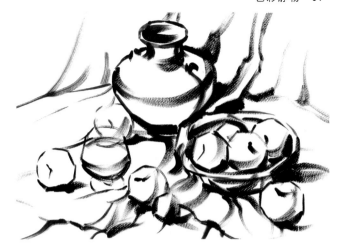

步骤一：从整体观察到大色块铺底。整体观察静物，然后从大体入手是写生的基本步骤，大面积的色块，对画面的色调起决定性作用，所以起稿以后首先要用中性色如熟褐、赭石、群青画准组成画面主要色块的明暗关系，然后进一步进行局部的塑造和细节刻画。

步骤二：从深色先画起。眯着眼睛体会一下最深的色块在画面的哪个位置，要先画深色以确定整个画面的色彩骨架，深色容易被亮色覆盖，以便深入时逐步向中间色和亮色推移。大面积亮色为主的画面，也可以先将亮的大色块画出来，稍加点水使颜色薄一点，就算画错了也便于覆盖，局部小面积的深色可在以后加上去，如苹果窝等地方。

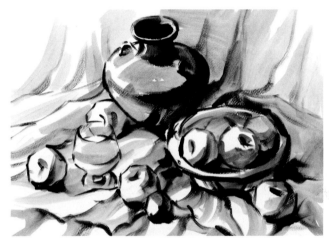

步骤三：从中间色的过渡。迅速根据总的色彩感觉，将中间色薄涂一遍，营造出画面的大体色彩氛围，然后渐渐深入刻画。薄涂要一气呵成，深入的时候可分析是否保留或是厚涂覆盖薄涂的颜色，这样一来，画面色彩就会有厚有薄，色彩层次和质感也在厚薄的衔接中体现了出来。水粉画厚涂和薄画要厚薄适当，过厚容易龟裂脱落，过薄的色彩不利于色彩的表现。

步骤四：从亮色到刻画完稿。画面中有很多不必要的细节都可以省略，但对表现物象特征与质感的重要细节应加强刻画。在写生接近完成的时候，再仔细检查一下画面，在对画面深入刻画的时候是否有些地方破坏了整体平衡，局部色彩是否太亮或者太暗，高光有没有点，表现物体细节的重要线是否勾画。检查完成后，调整、修改、加工这些地方，直到整体完成。

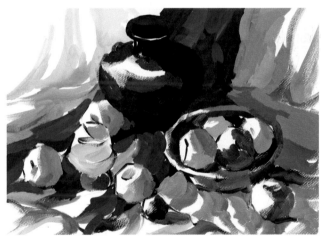

小贴士：

一、调色盘不要频繁地去洗干净，有时调色适当掺点底色能协调画面整体色调。

二、作画时，画面不要留下太多"飞白"，不然画面的整体感觉会被大打折扣。

三、上色要有计划，相似的颜色可一起调色，一起画完。

四、对画面一时没有感觉了，可试着眯着眼睛观察一下或休息片刻后再画。

五、将画和静物放在一起隔远一点对比观察。

六、要珍惜自己所画的每一幅画。

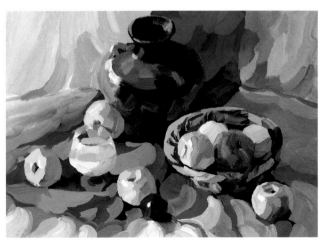

罐子、果篮、玻璃杯、水果的组合　　　作者：周利宁

第四章 色彩范画

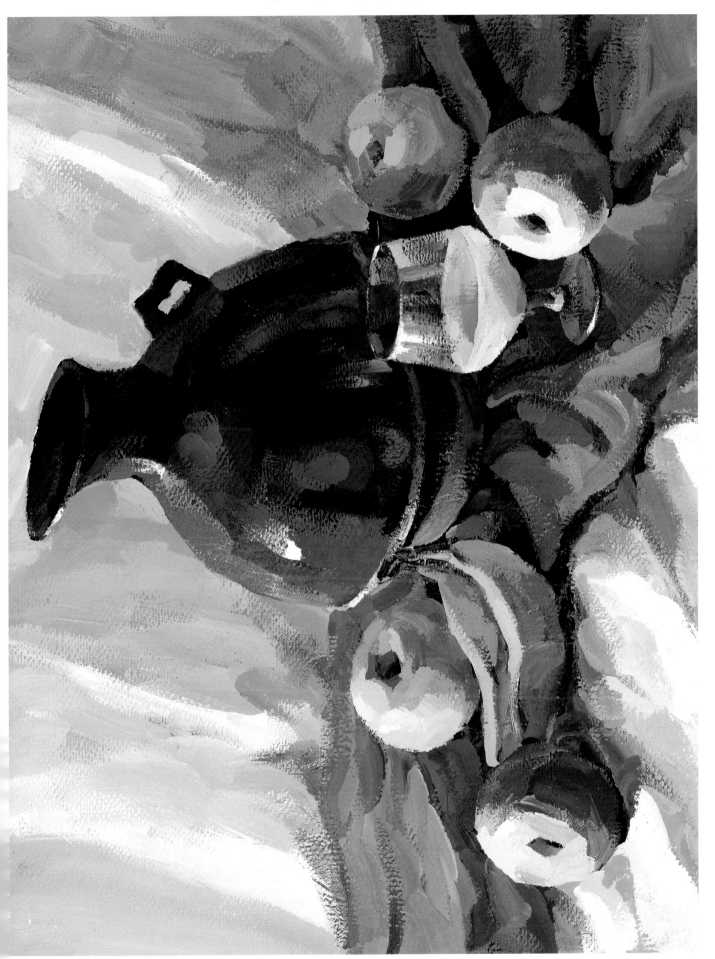

罐子、玻璃杯、香蕉、苹果的组合　　作者：周利宾

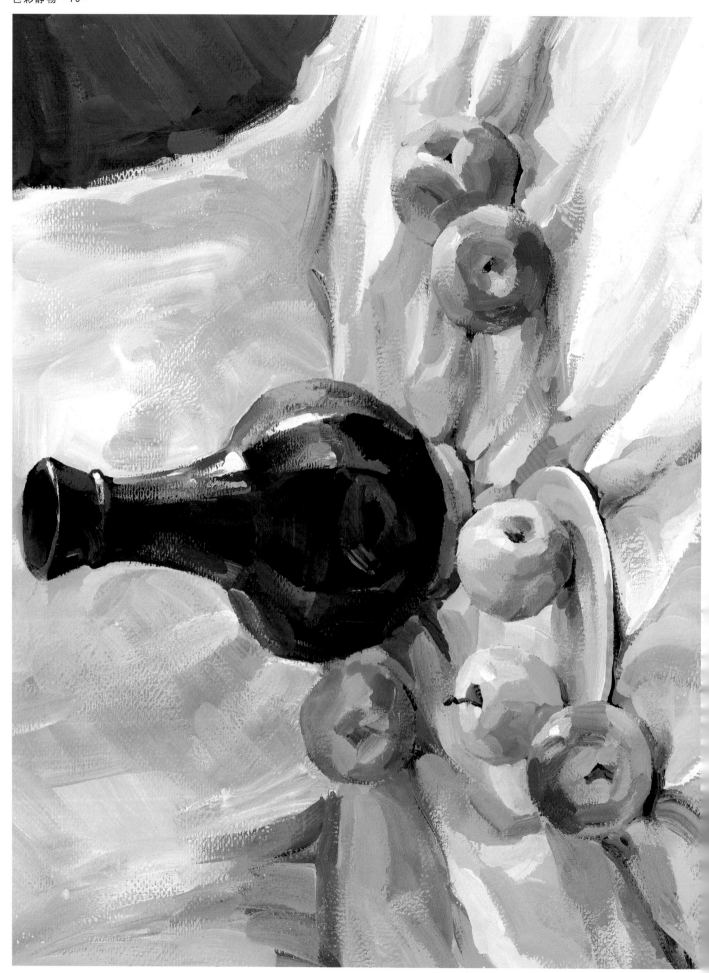

深色花瓶、白盘、水果的组合　　作者：周利宾

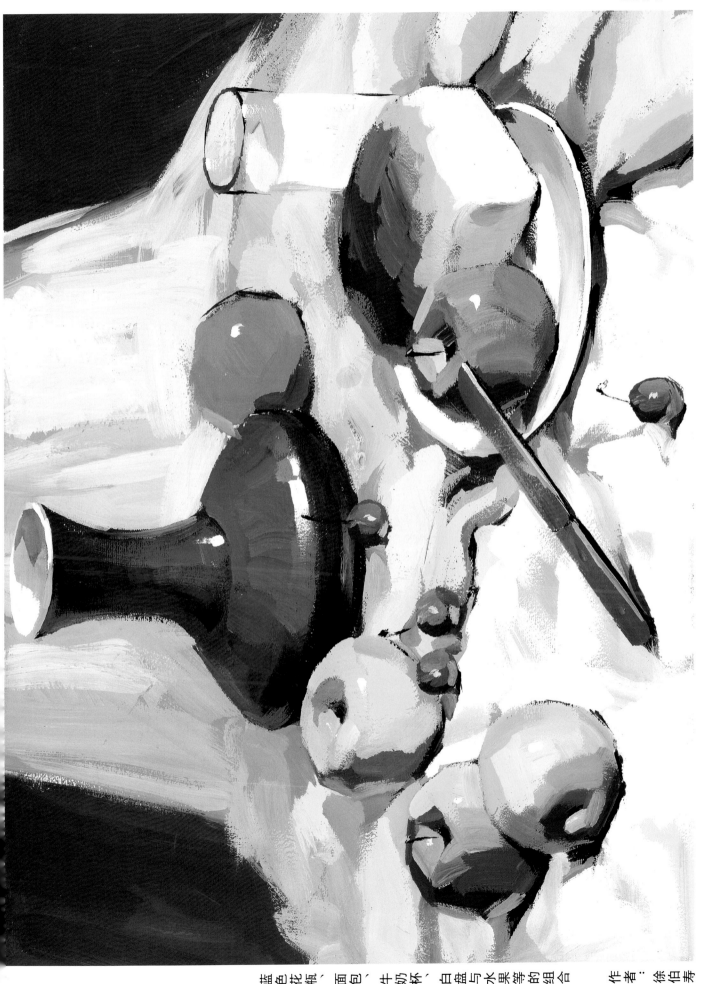

蓝色花瓶、面包、牛奶杯、白盘与水果等的组合　　作者：徐伯寿

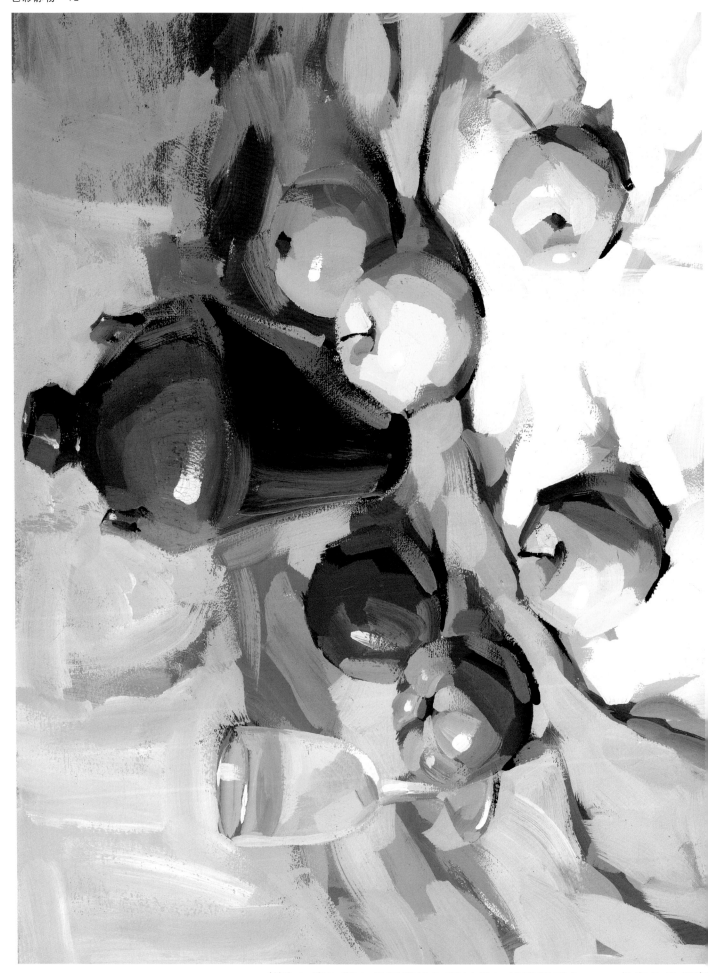

罐子、盛有橙汁的玻璃杯、西红柿、水果的组合　　作者：徐伯寿

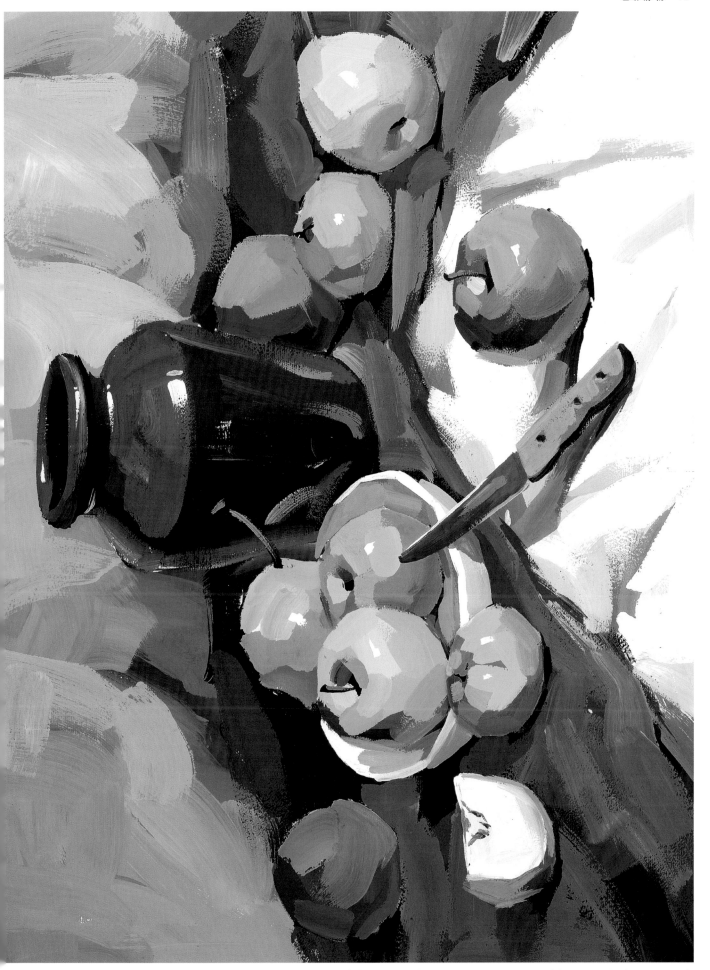

罐子、白盘、水果刀、水果的组合　　作者：徐伯寿

砂锅`可乐瓶`水果的组合 作者：周利堂

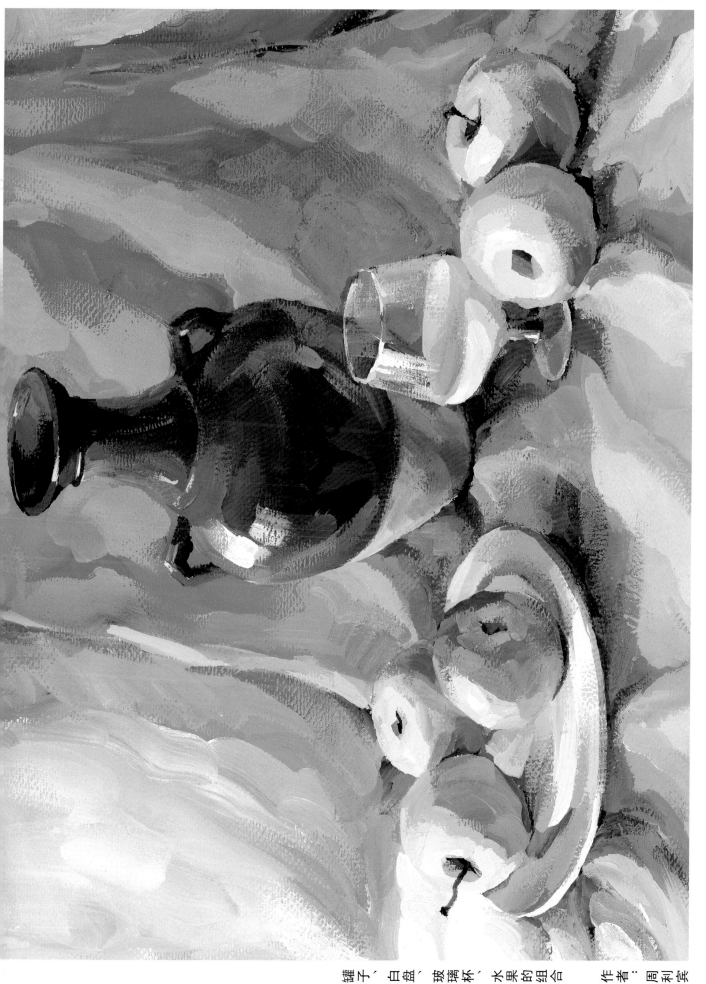

罐子、白盘、玻璃杯、水果的组合　　作者：周利宾

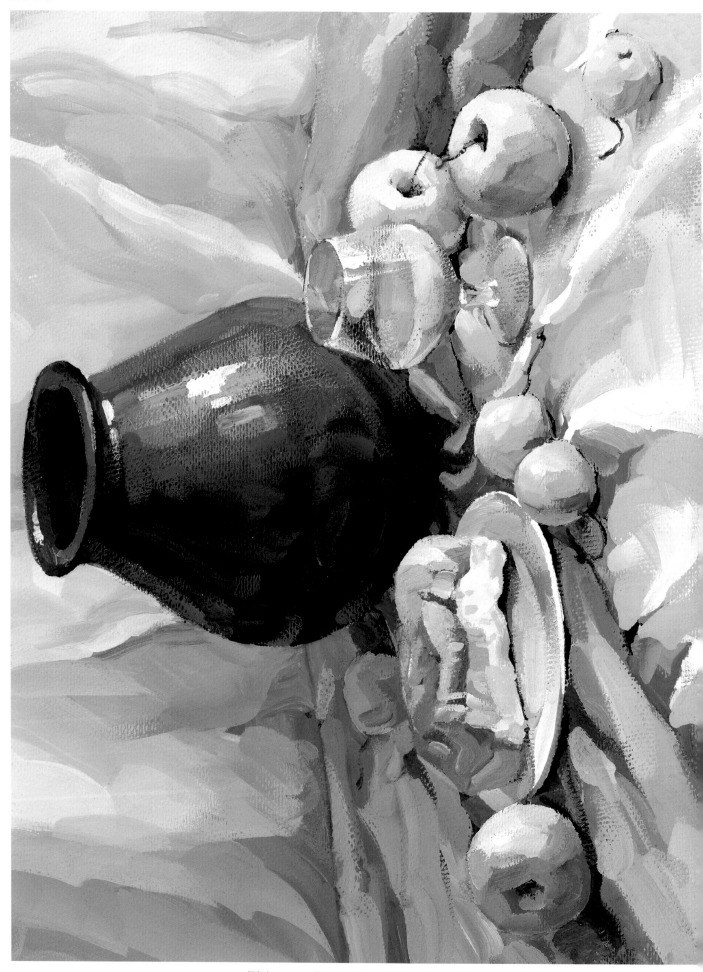

罐子、白盘、盛橙汁的玻璃杯、面包、水果的组合　　作者：周利宁

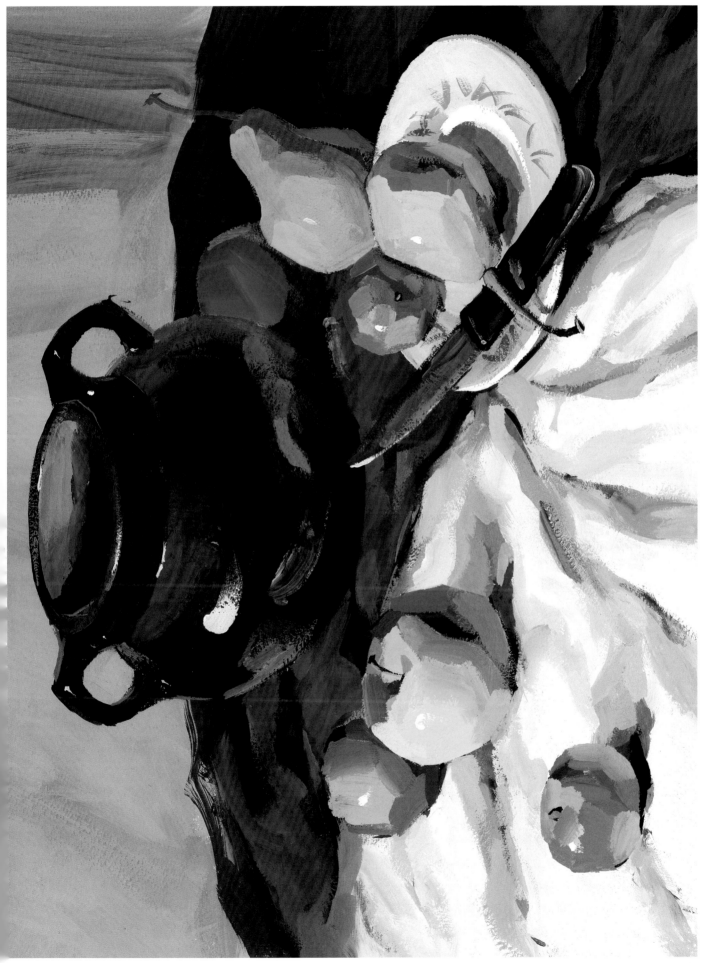

深色罐子、白盘、水果刀、水果的组合　　作者：徐伯寿

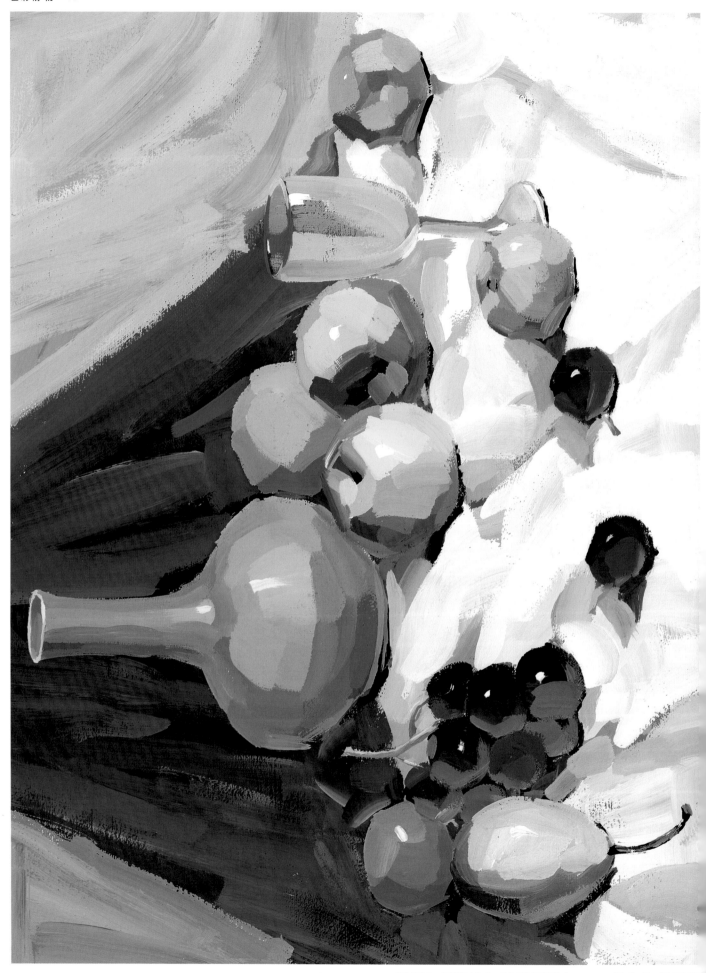

花瓶、玻璃杯、水果的组合　　作者：徐伯寿

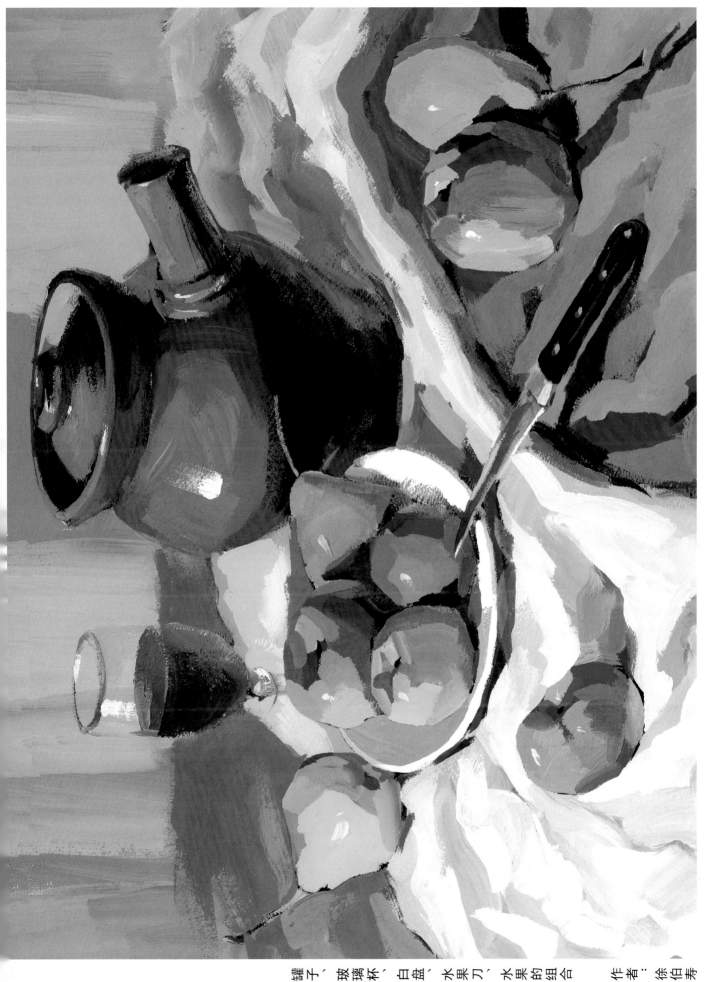

罐子、玻璃杯、白盘、水果刀、水果的组合　　　　作者：徐伯寿

砂锅、白盘、水果刀、水果的组合　　作者：徐伯寿

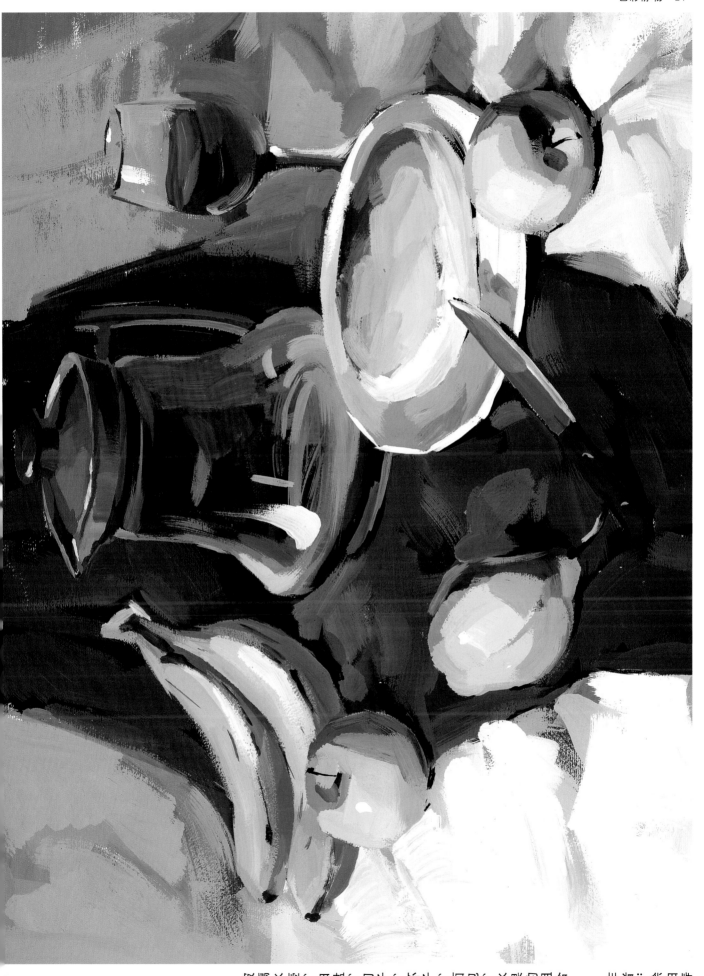

玻璃水壶、白盘、刀子、杯子、面包、水果的组合　　作者：徐伯寿

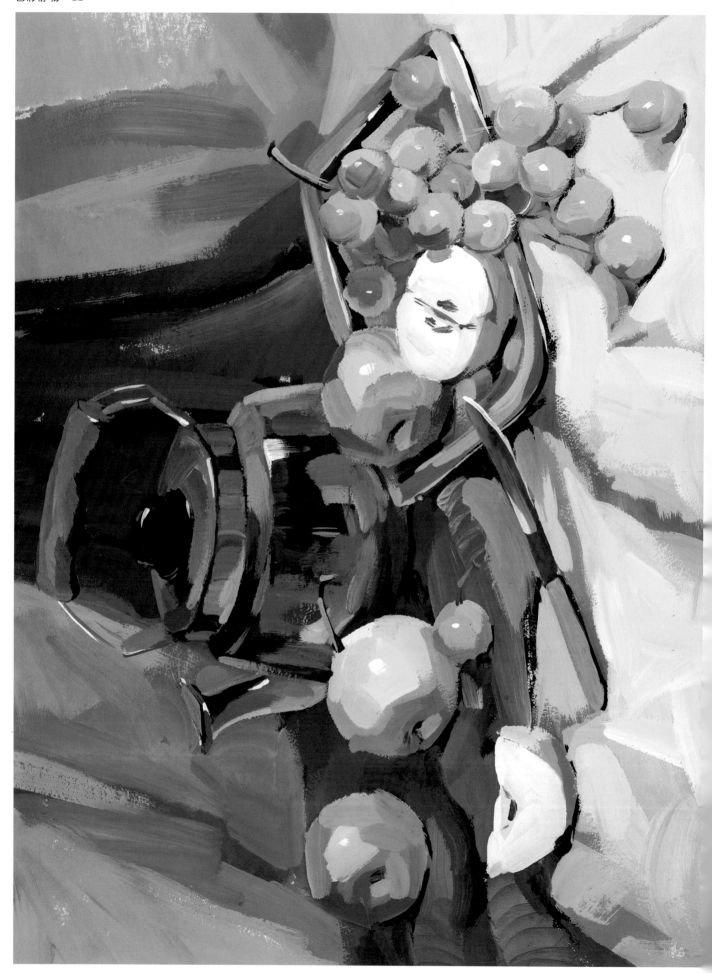

不锈钢水壶、不锈钢盘、刀子与水果的组合　　作者：徐伯寿

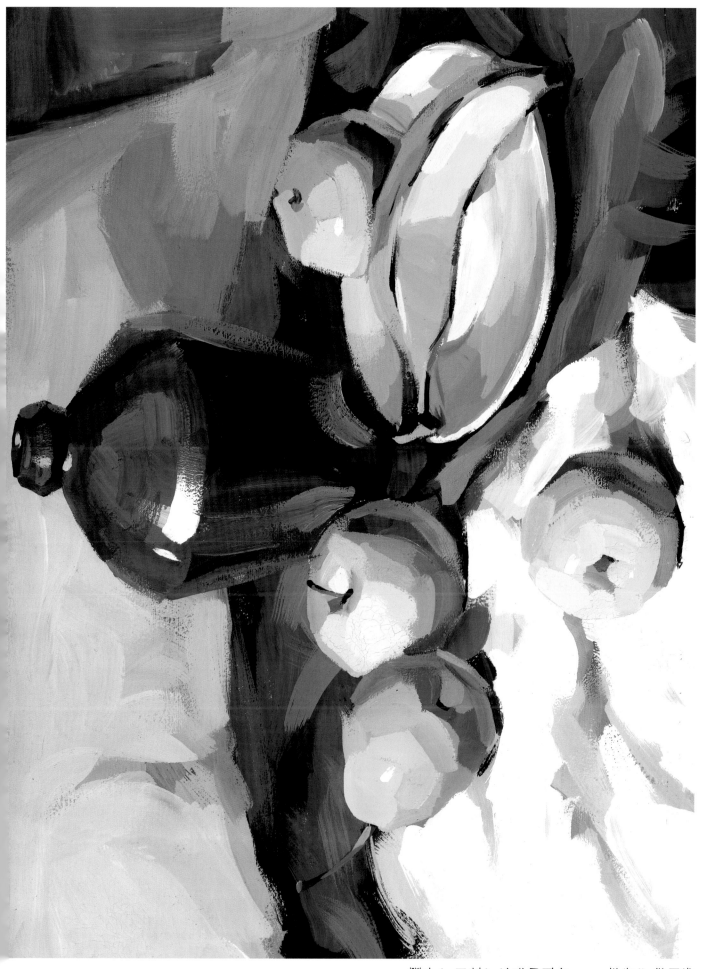

罐子、白盘、水果的组合　　　作者：徐伯寿

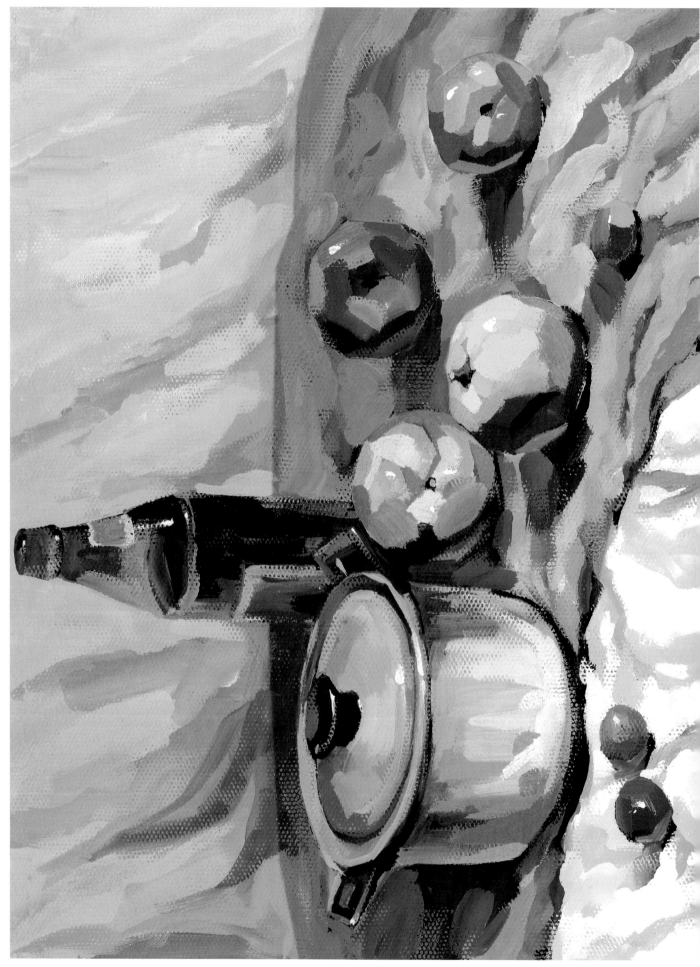

不锈钢锅、酒瓶、西红柿等的组合　　作者：徐伯丰

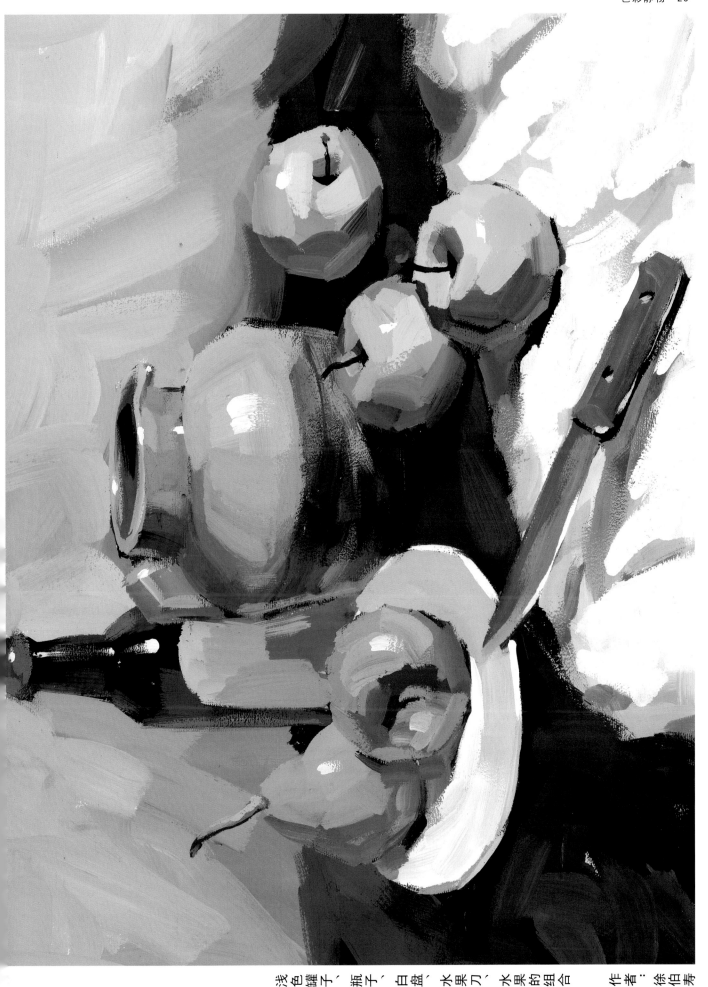

浅色罐子、瓶子、白盘、水果刀、水果的组合　　作者：徐伯寿

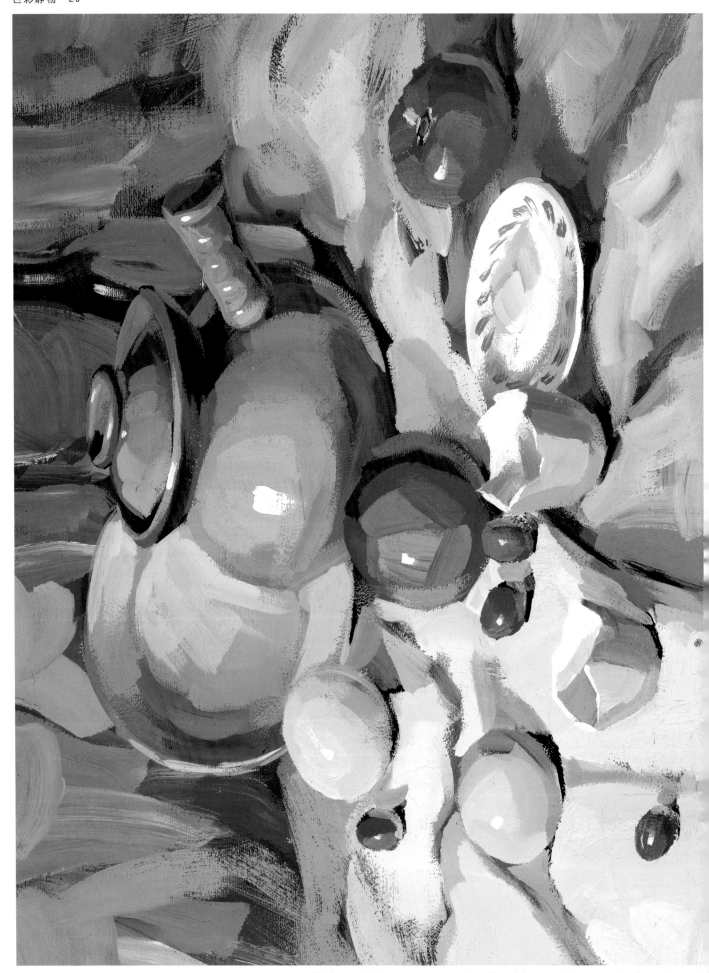

罐子、盘子、鸡蛋、鸭蛋、西红柿的组合　　作者：徐伯寿

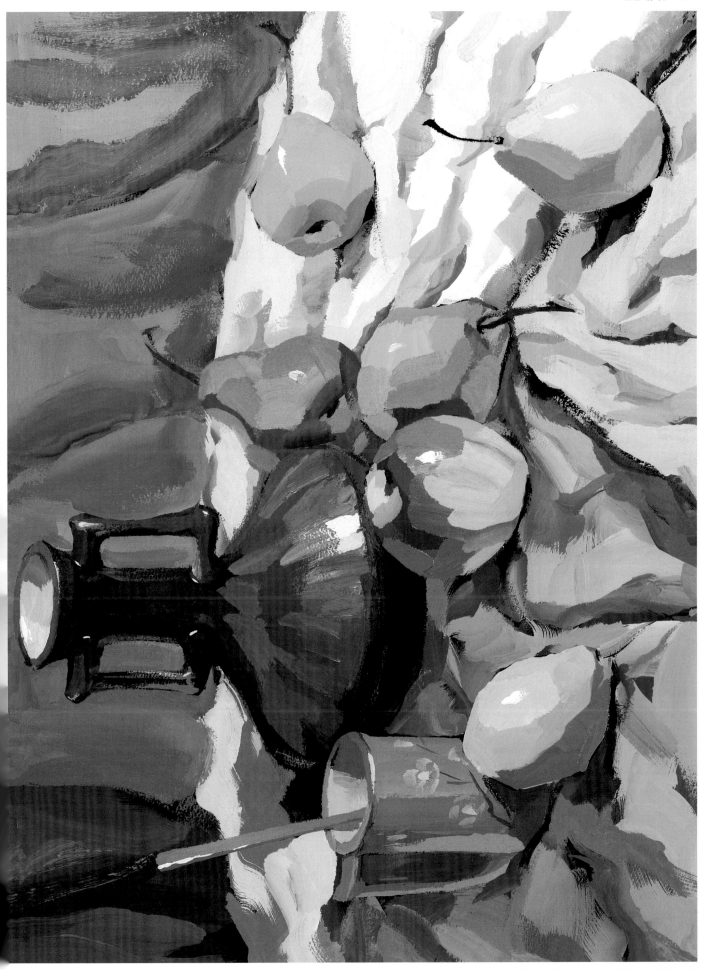

花瓶、杯子、水果的组合　　作者：徐伯寿

菊花、兰花盘、水果的组合　　作者：周利宾

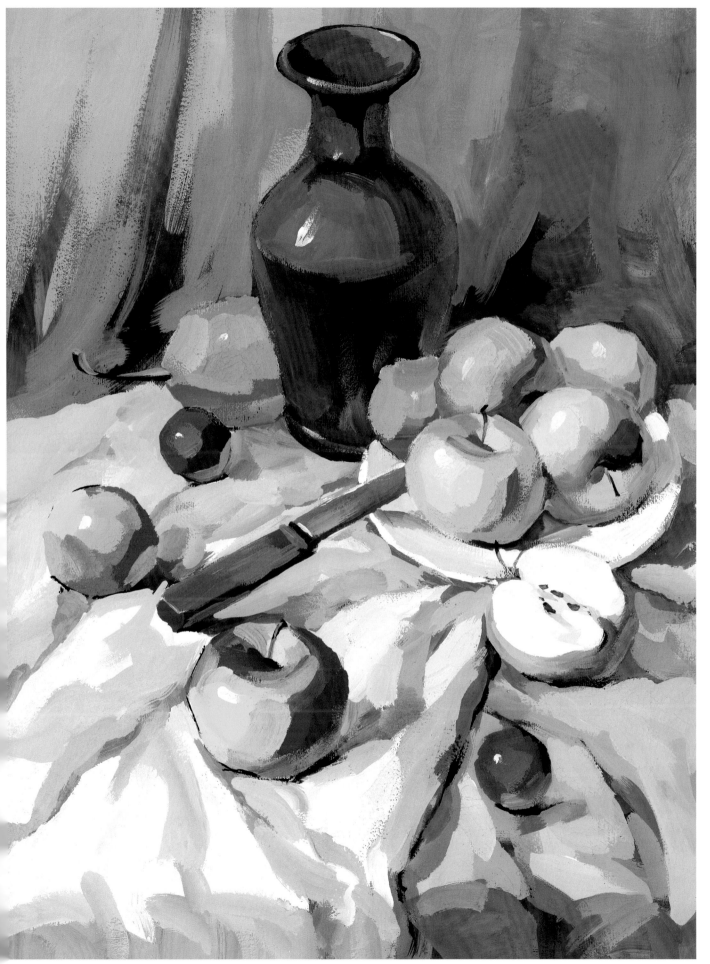

深色瓶子、白盘、水果刀、水果的组合　　　作者：徐伯寿

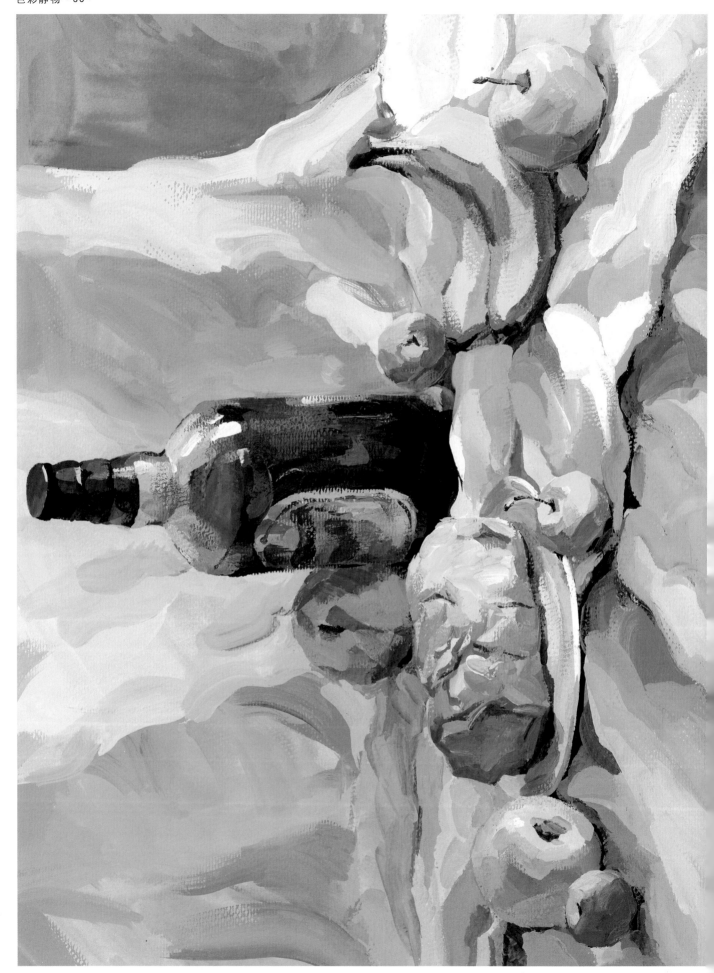

酒瓶、白盘、面包、水果的组合　　作者：周利军

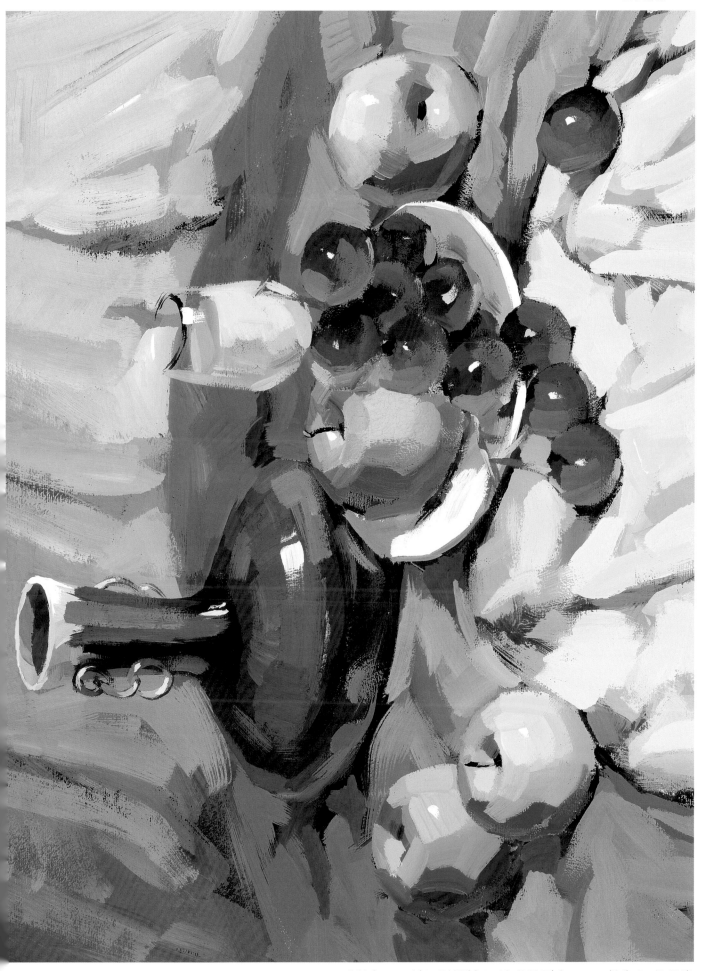

花瓶、白盘、玻璃杯、水果的组合　　　作者：徐伯寿

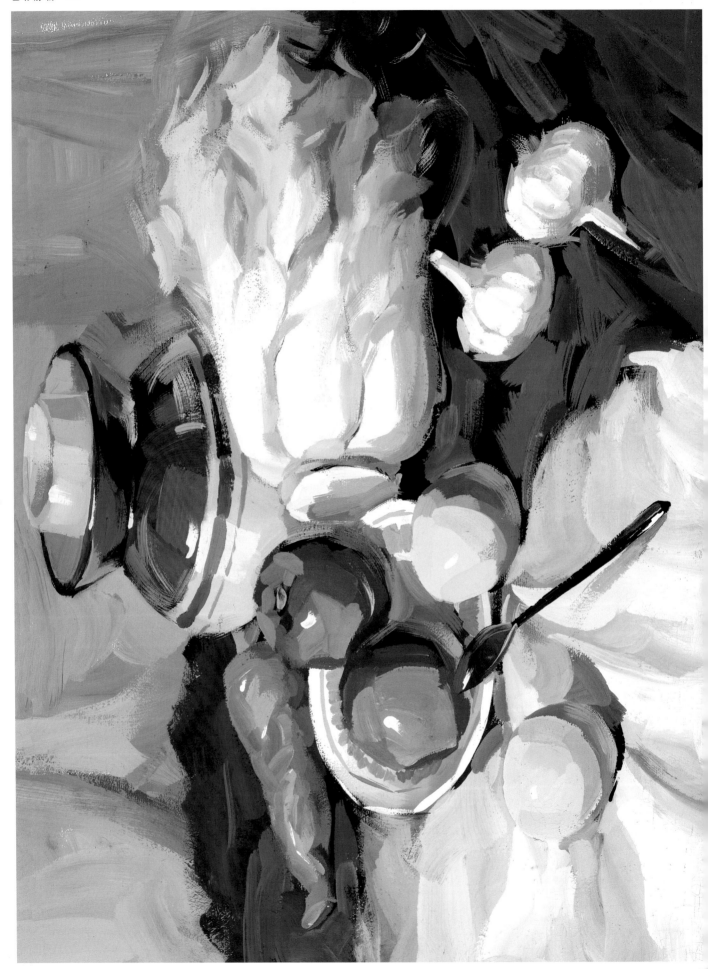

坛子、白盘、勺子、鸡蛋、蒜头与蔬菜的组合　　作者：徐伯寿